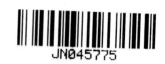
はなちゃん

フェアリー洋子

ブックウェイ

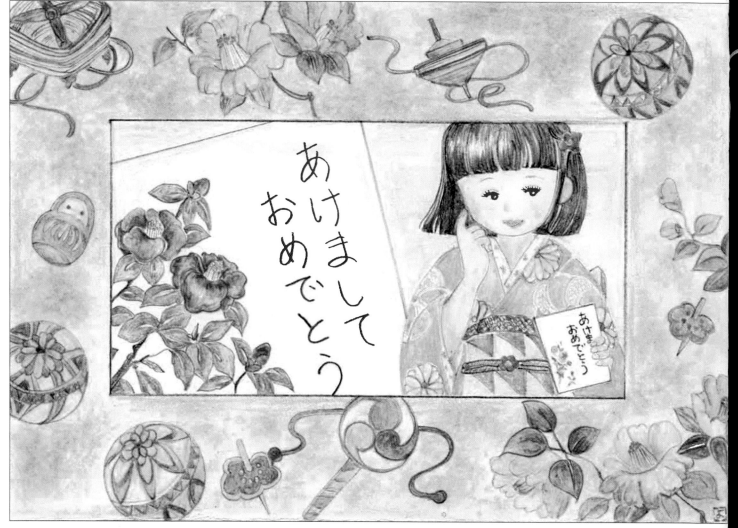

あけまして
おめでとう

はなちゃんは　おはなが　だいすき

１がつ・・・つばきのおたよりうれしいな

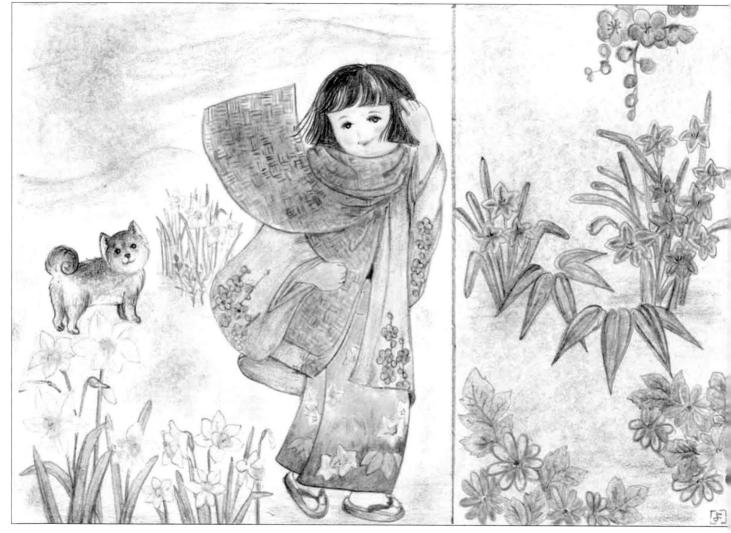

２がつ・・・すいせんのはな　かわいいね

くろちゃん　とことこついてくる

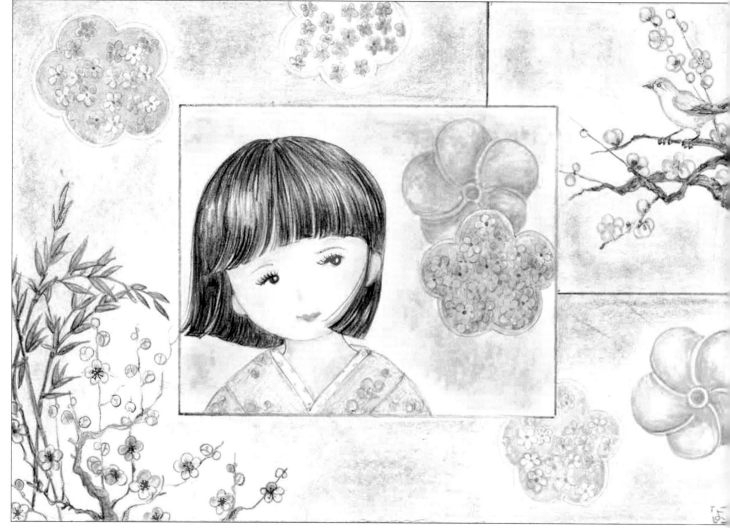

３がつ・・・うめにうぐいす

ほーほけきょ

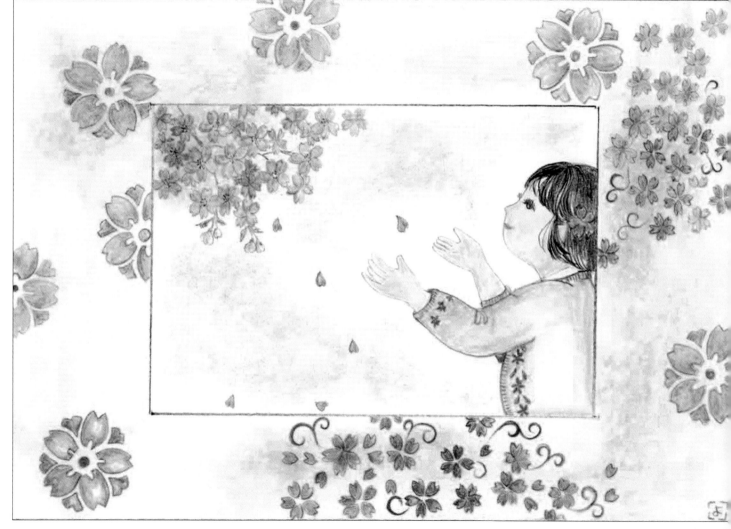

４がつ・・・さくらがさいた

はなびら　はらはら

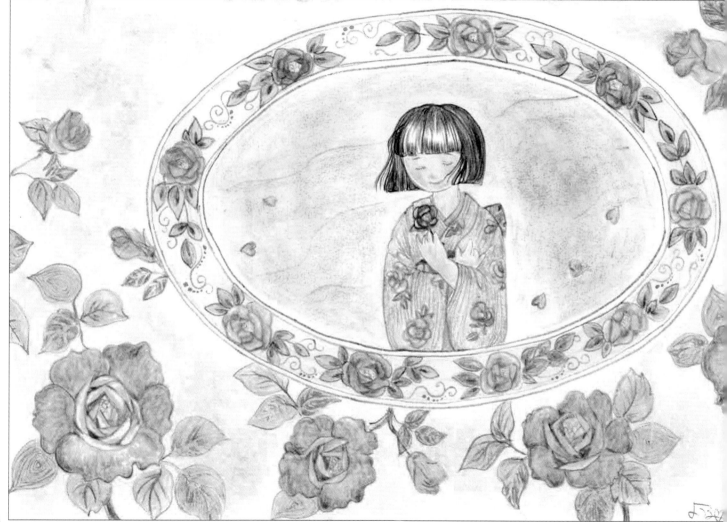

５がつ・・・ばらもさいたよ　いいにおい

かぜが　そよそよ　はこんでる

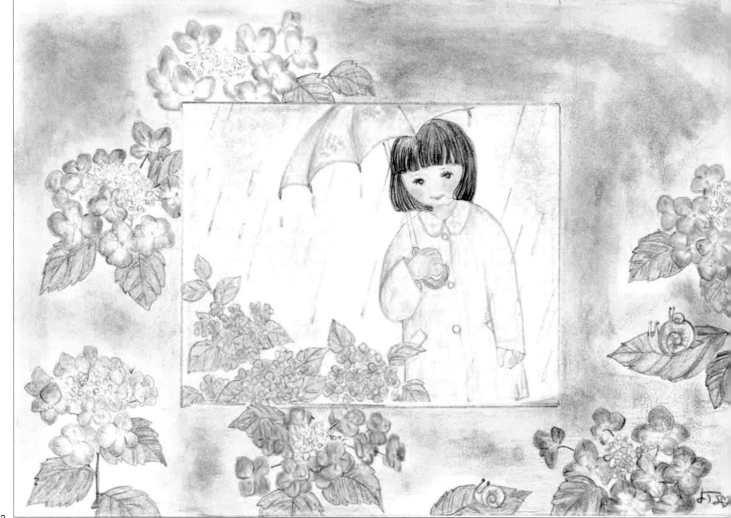

６がつ・・・あめとなかよし　あじさいのはな

ぽつぽつ　ざあざあ

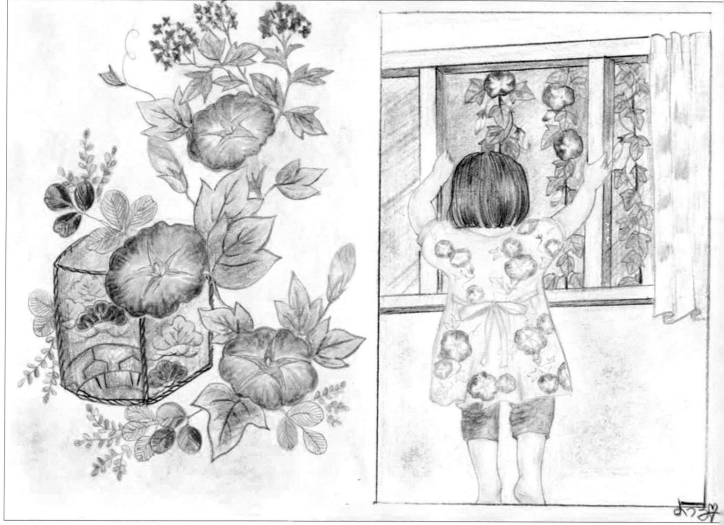

７がつ・・・おはようあさがお

ひとつ　ふたつ　みっつ

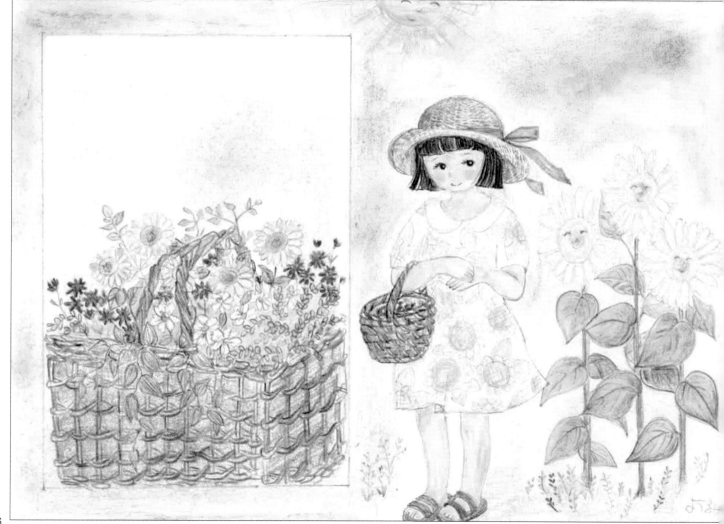

８がつ・・・おひさまだいすき

ひまわり　にこにこ

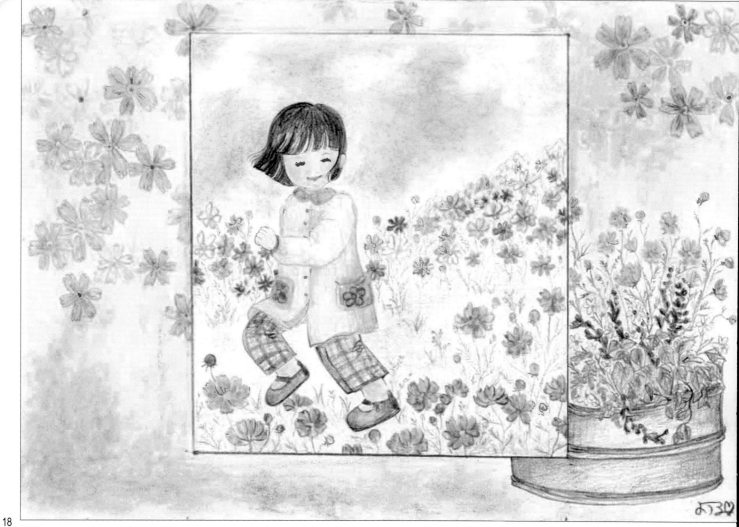

９がつ・・・ぴんくのおか

こすもす　かぜにゆらゆら

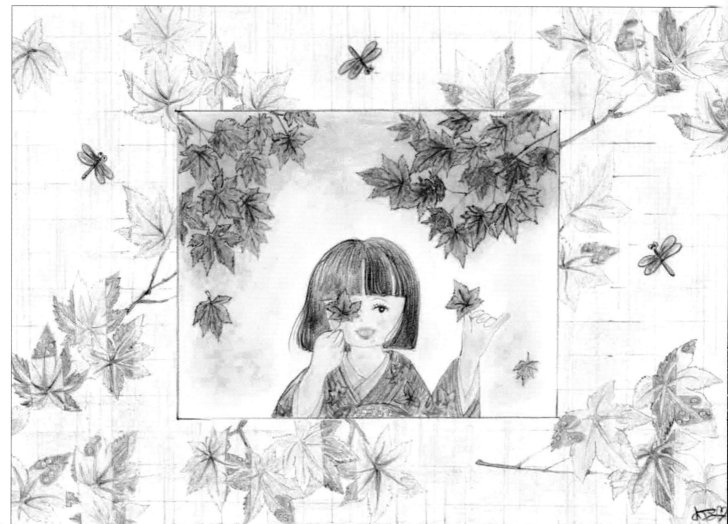

10 がつ・・・まっかなもみじとあかとんぼ

いないいない　ばあ

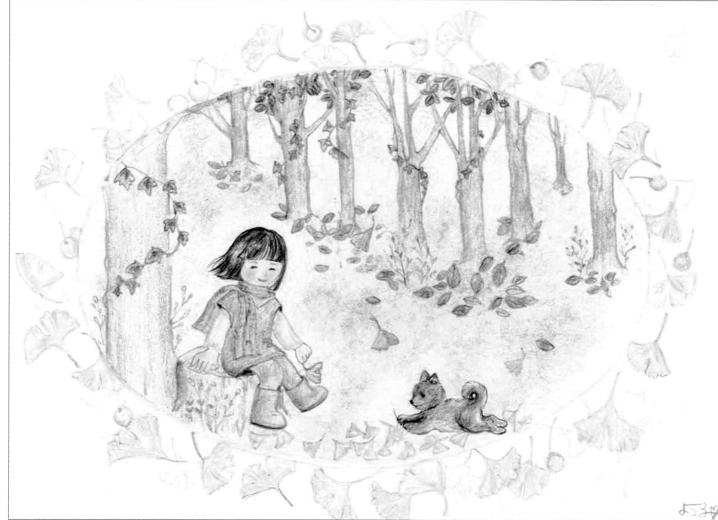

11 がつ・・・きいろのはっぱ　いちょうのき

くろちゃん　がさごそ

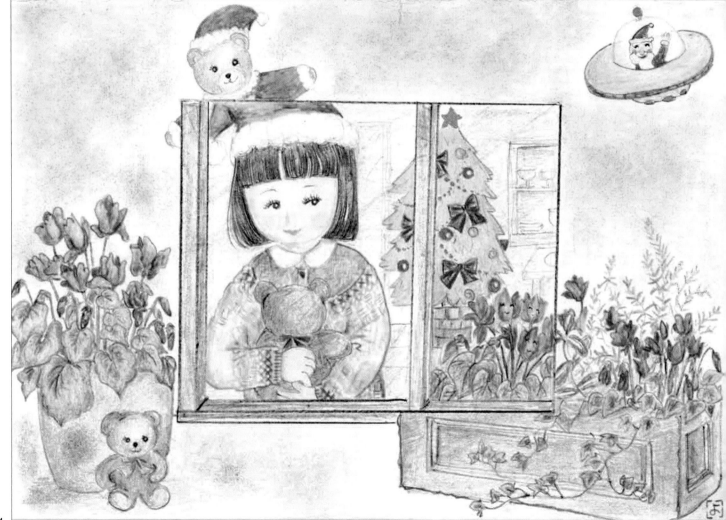

24

12 がつ・・・まどべのしくらめん

わいわい　おしゃべり

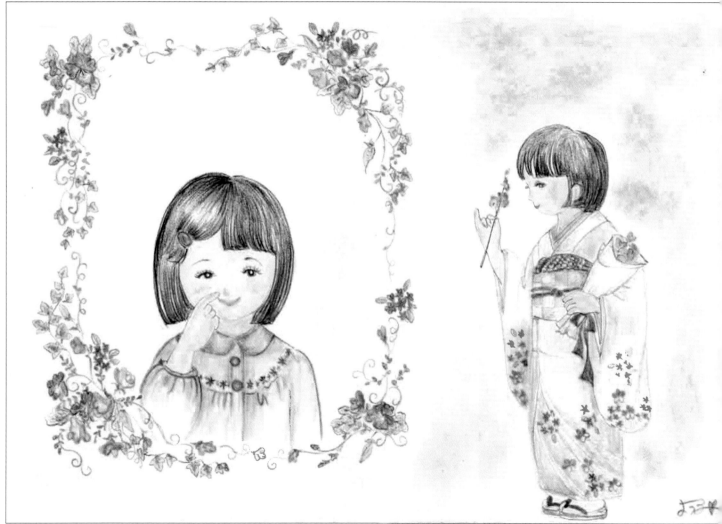

はなちゃんが　いちばんすきな

はなちゃんの　お・は・な

プロフィール

フェアリー洋子

色鉛筆画家
新潟県出身
ドルフィン学園卒
個展「みろく展」開催（2020 ～ 2021 年／新潟市）
絵を通じて、色鉛筆画の愉しさを発信
絵本・メッセージカード・画集等

はなちゃん

2021 年 9 月 16 日　初版発行

著　者　フェアリー洋子
制　作　風詠社
発行所　学術研究出版
〒 670-0933　兵庫県姫路市平野町 62
［販売］Tel.079（280）2727　Fax.079（244）1482
［制作］Tel.079（222）5372
https://arpub.jp
印刷所　小野高速印刷株式会社
©Yoko Fairy 2021, Printed in Japan.
ISBN978-4-910415-76-5